傘壽宴

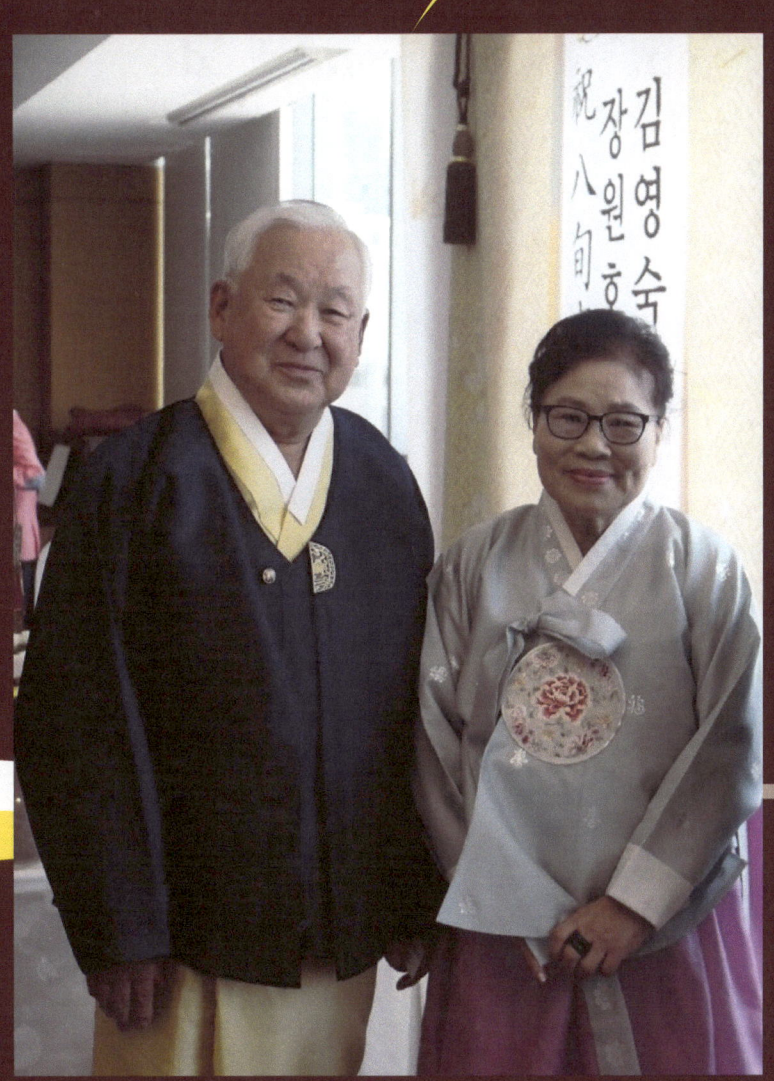

2016년 5월 28일 Seoul Club

ISBN-13: 978-1534630482

ISBN-10: 1534630481

Copy Right c 2016 by Won Ho Chang:
 changw@missouri.edu

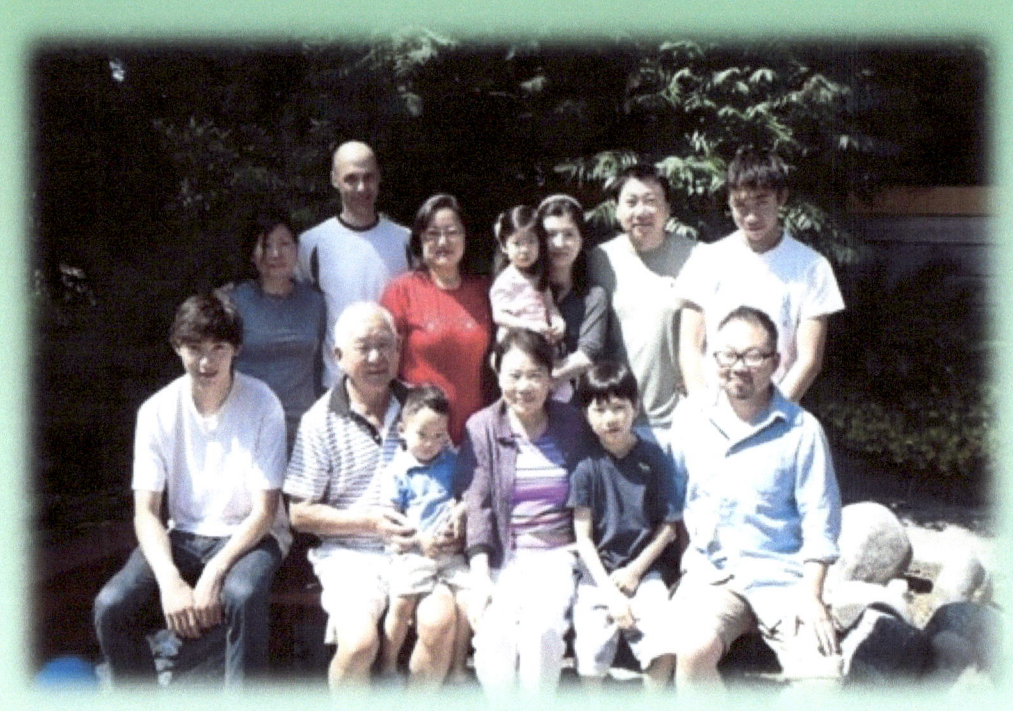

축하의 꽃을 달아주는 하은이와 도빈이

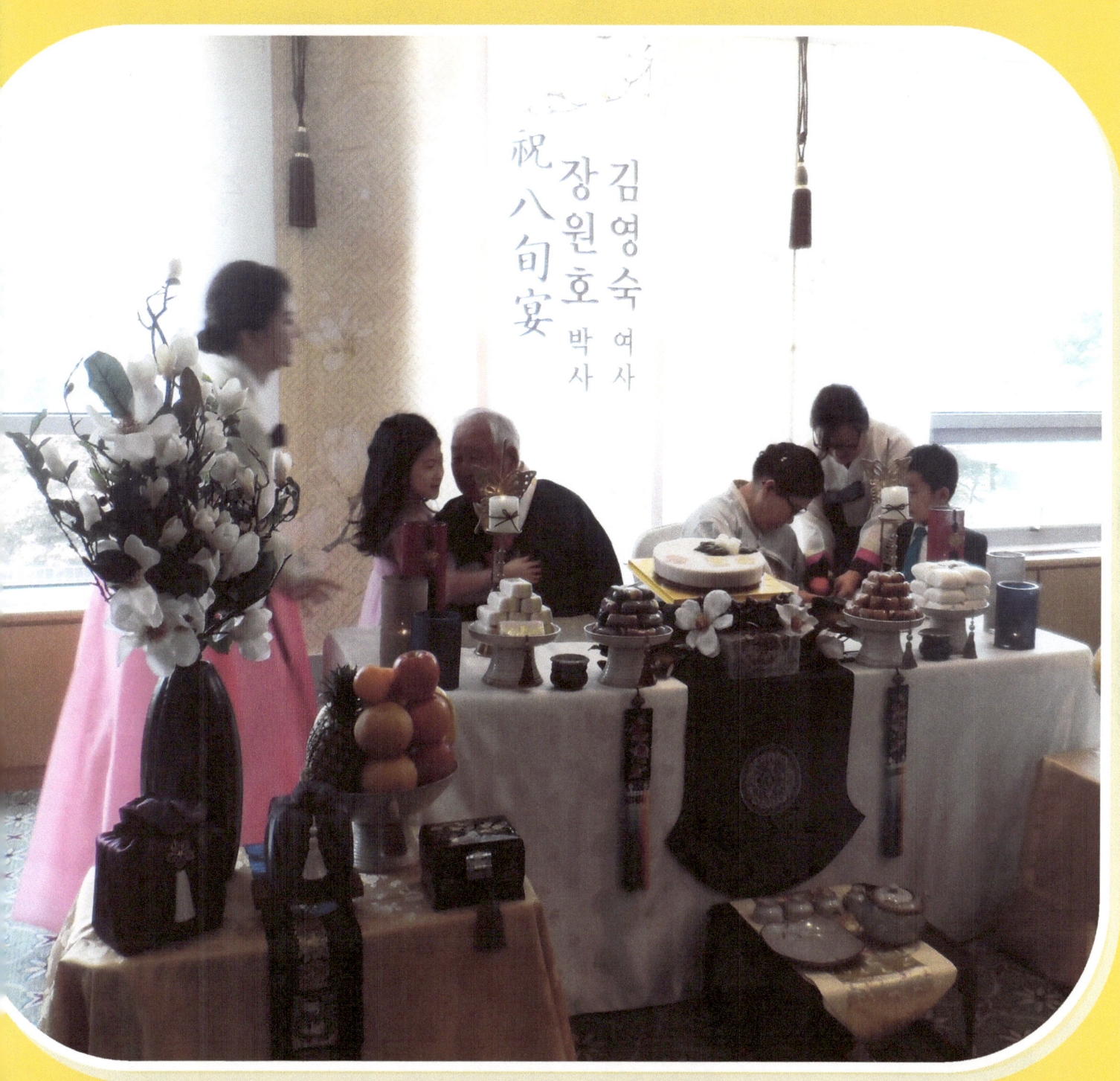

Flowers by Chloe and Tobin

혜경이 가족

Eric, Ben, Susan and David

철준이 가족

祝八旬宴 장원호 박사 김영숙 여사

Damee, Chloe, Alex and Anthony

유진이 가족

귀여운 어린 손주들

Chloe, Tobin and Alex

아이들의 술잔과 절을 받고

윤석이 외가

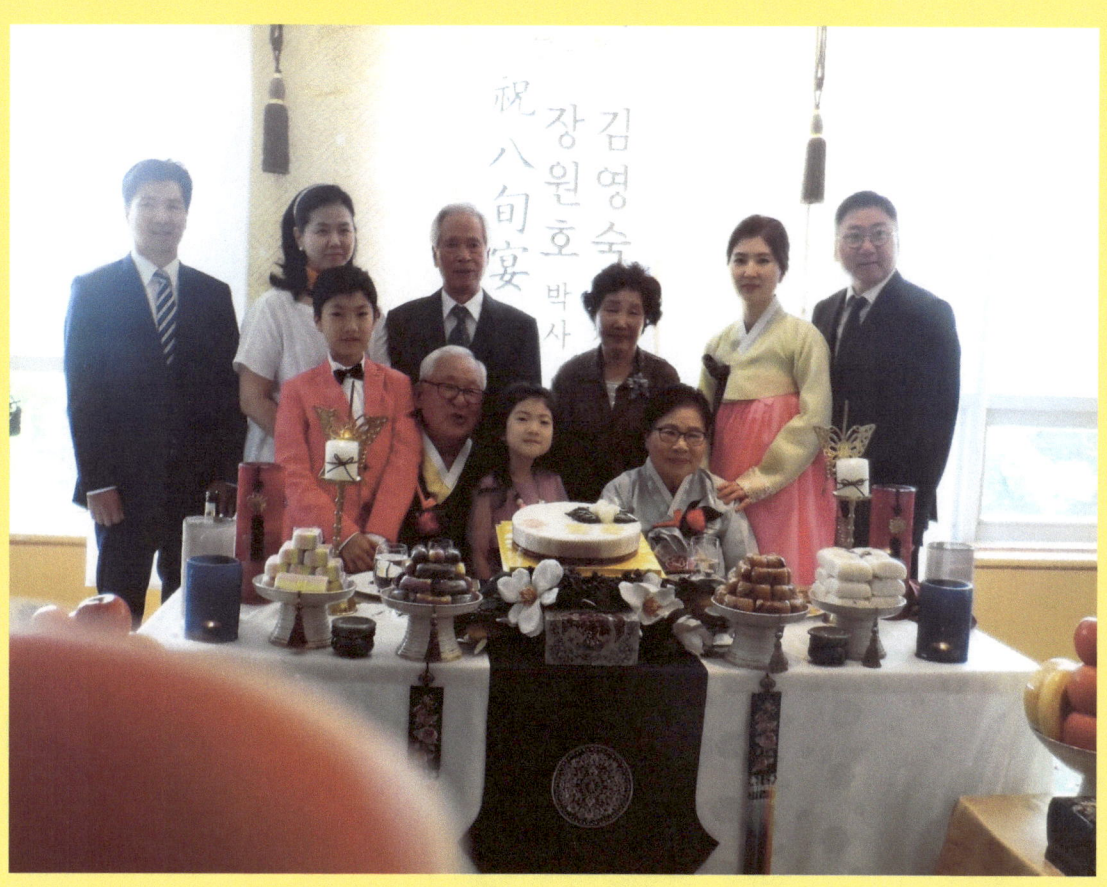

도빈이 외가

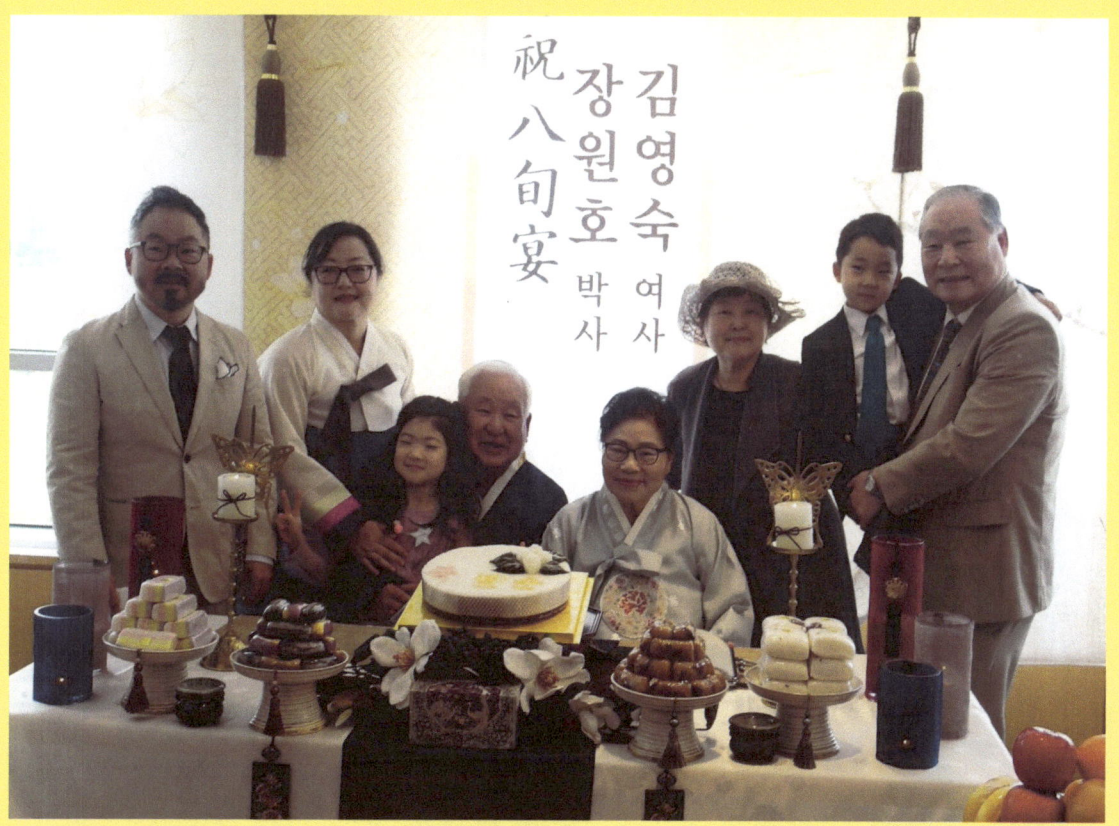

장원호 동생들

김영숙 가족들

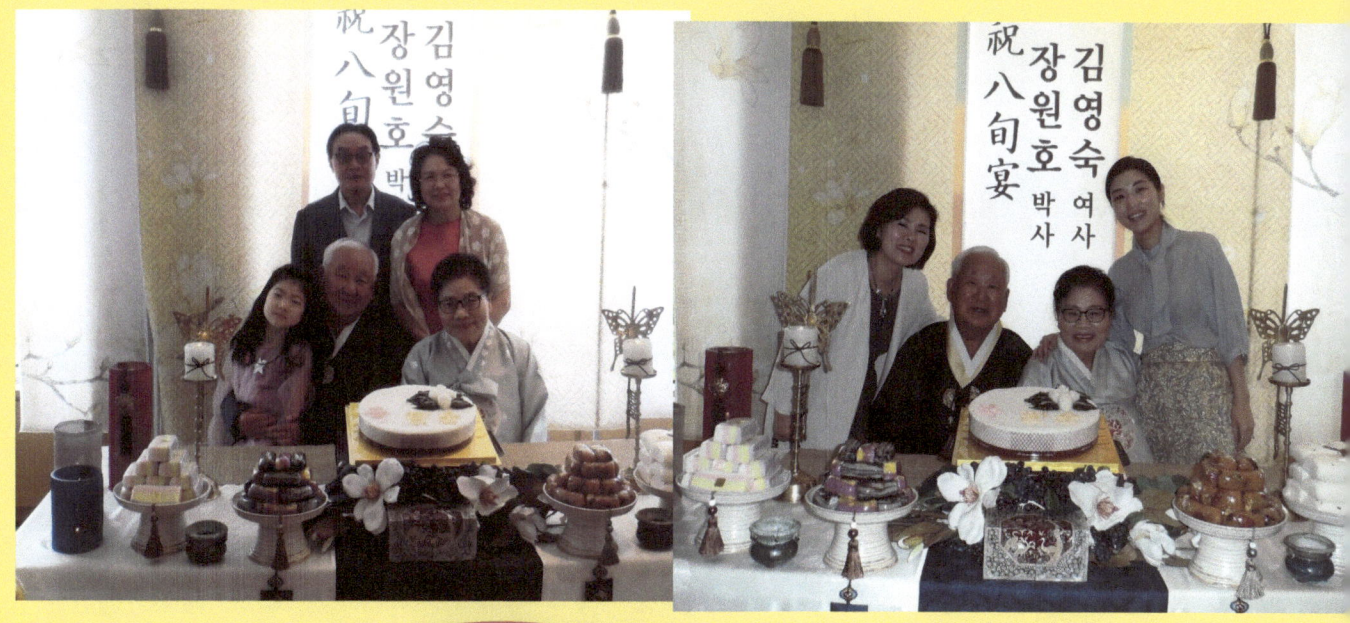

임해창과 장영자 김영신과 혜선

다미와 윤석의 축가연주

종근당 이장한 회장 가족 강현두 교수 부부

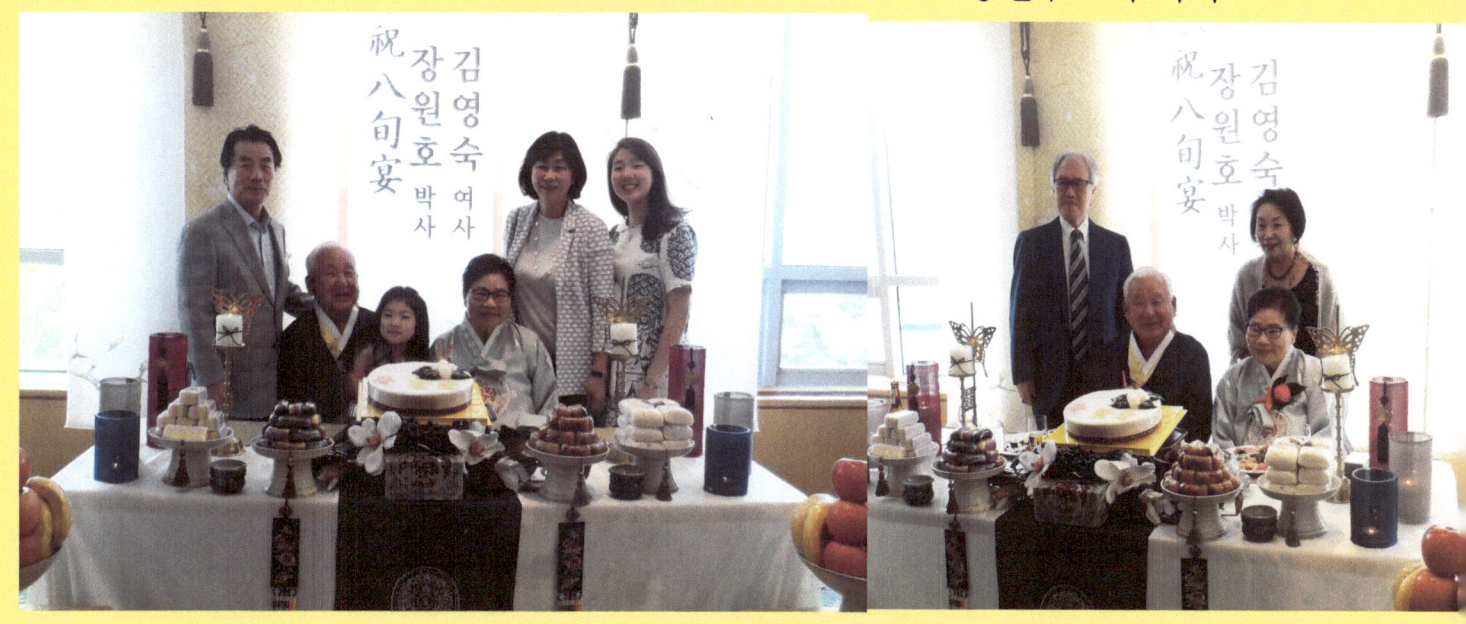

이장한 회장 축사

오늘 팔순을 맞으신 두분에게 진심으로 축하를 드립니다. 그동안 보람된 생애를 이룩하시기 위하여 노력하신 두 분을 존경합니다.

앞으로 건강하게 사시어 100수 잔치를 기다리겠습니다.

정 대철 박사 축사

우선 축하드립니다. 장박사를 좋아하는 4가지 이유가 있습니다.

첫째로 균형감각이 뛰어나고 또 실천하는 분입니다. 정치권에서 여러번 유혹이 있었지만 언론학 교수로 커리어를 마치셨습니다.

둘째로 겸손한 분이십니다. 조국의 언론을 위하여 수 백 명의 언론인들을 연수시키고 한국인 박사만도 19명이나 배출하여 한국언론 발전에 기여 했어도 한 번도 뽐내지 않는 숨은 공로자입니다.

셋째로는 다정다감하여, 언제나 만나면 반가운 형과 같고, 만나는 친지들을 진정으로 배려하는 정이 두터운 분입니다.

마지막으로, 우리는 1972년도에 세탁소를 경영한 동업자입니다.

앞으로 건강히 오래 오래 사시기를 기원합니다. 감사합니다.

김영숙 여사 인사말씀

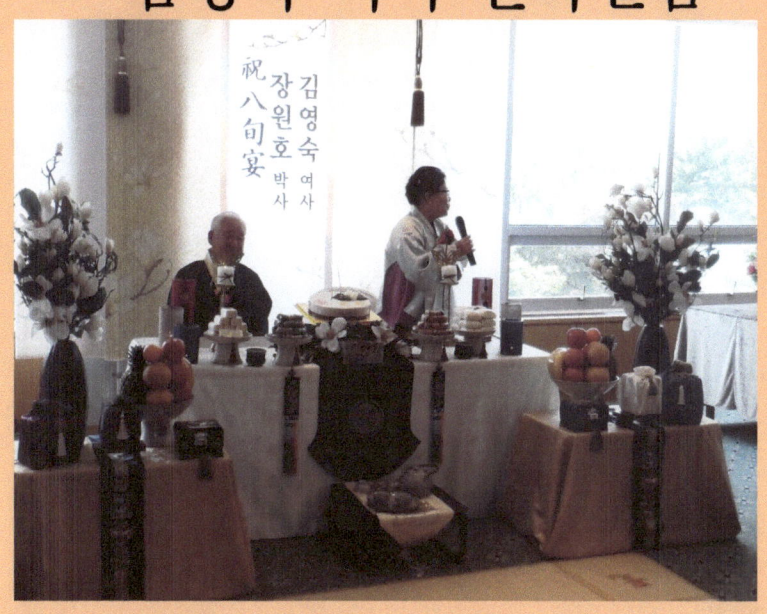

오늘 이자리를 계획하고 준비한 두 며느리 다미와 지형에게 대단히 고마우니 큰 박수를 부탁합니다. 이 날까지 살아오면서, 많은 축복을 받았지만, 그중에 한가지는, 많은 분들과 항상 어울려서 외국에 살면서도 외로움 없이 살았습니다. 여기 오신 한 분 한분의 인연이 나에게는 큰 축복입니다. 대단히 감사합니다

장원호 교수 인사말씀

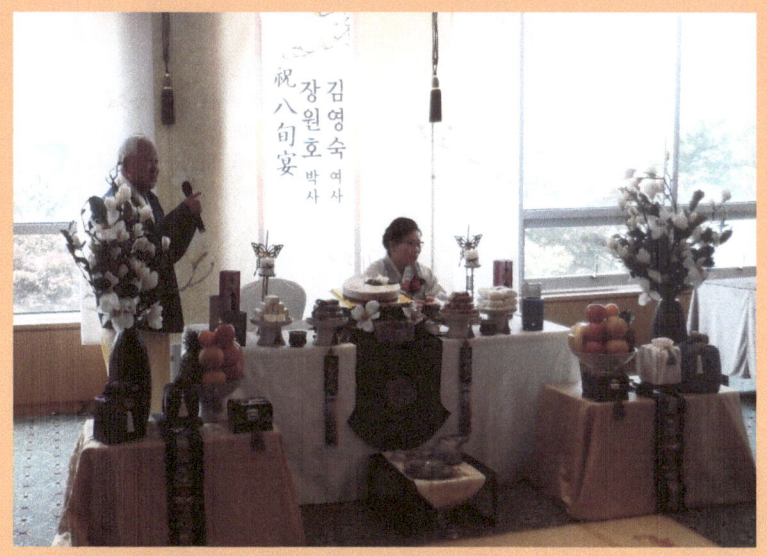

지나고 보니 우리의 지난 79년이 아름답고 자랑스런 꿈만 같습니다, 어렵고 많은 선택 중에서 54년의 반려자를 잘 만났고, 함께 훌륭히 키운 자손들을 갖고 그들을 사랑하며 여생을 겸허한 마음으로 열심히 살겠습니다. 사랑합니다.

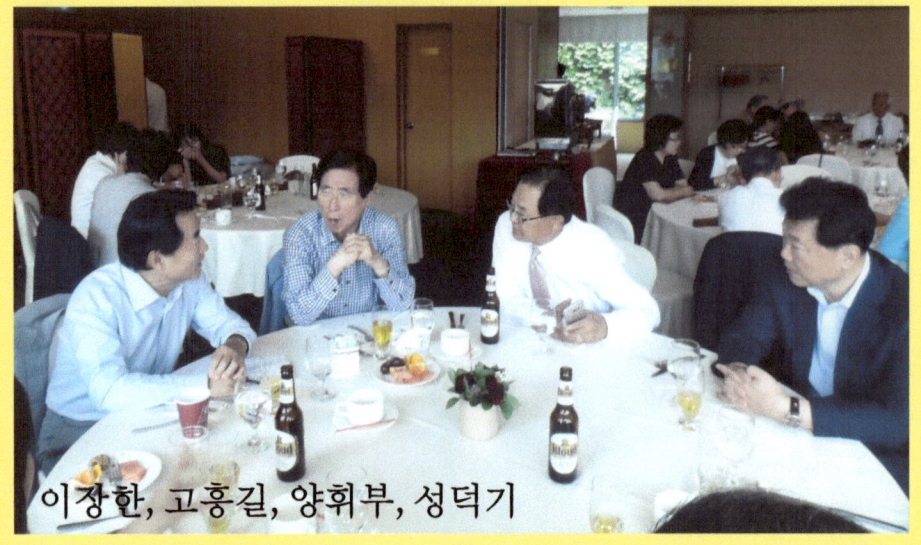

이장한, 고홍길, 양휘부, 성덕기

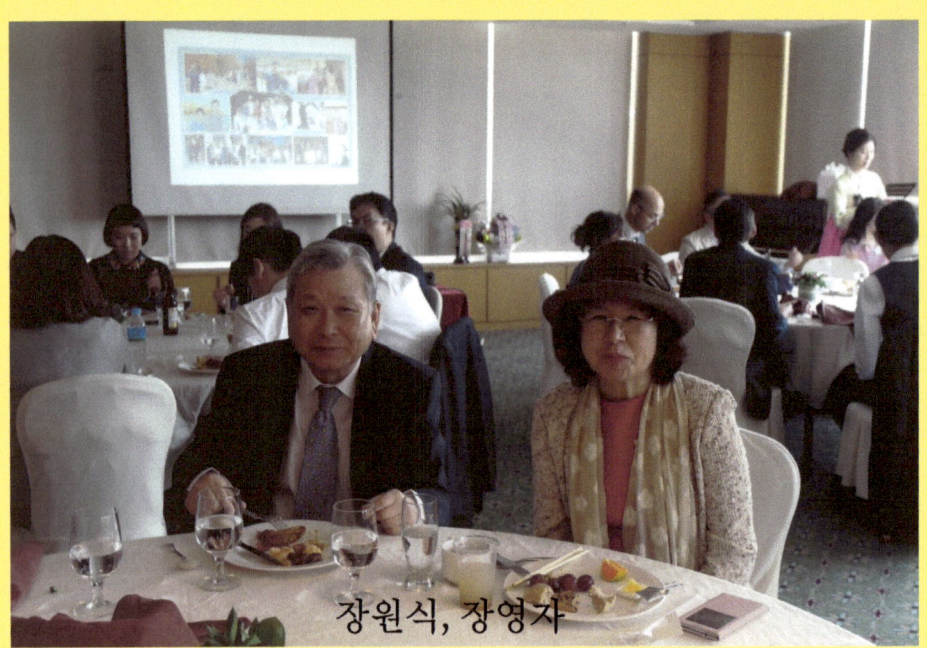

장원식, 장영자

Helen, Youngja, Susan, Cecilia, Yeujung

김정수 부부

김영수 부부

윤석이 외 조부모님과 외숙모

도반이 외 조부모님

정명조 회장 부부

옥병문 회장, 김효순 여사

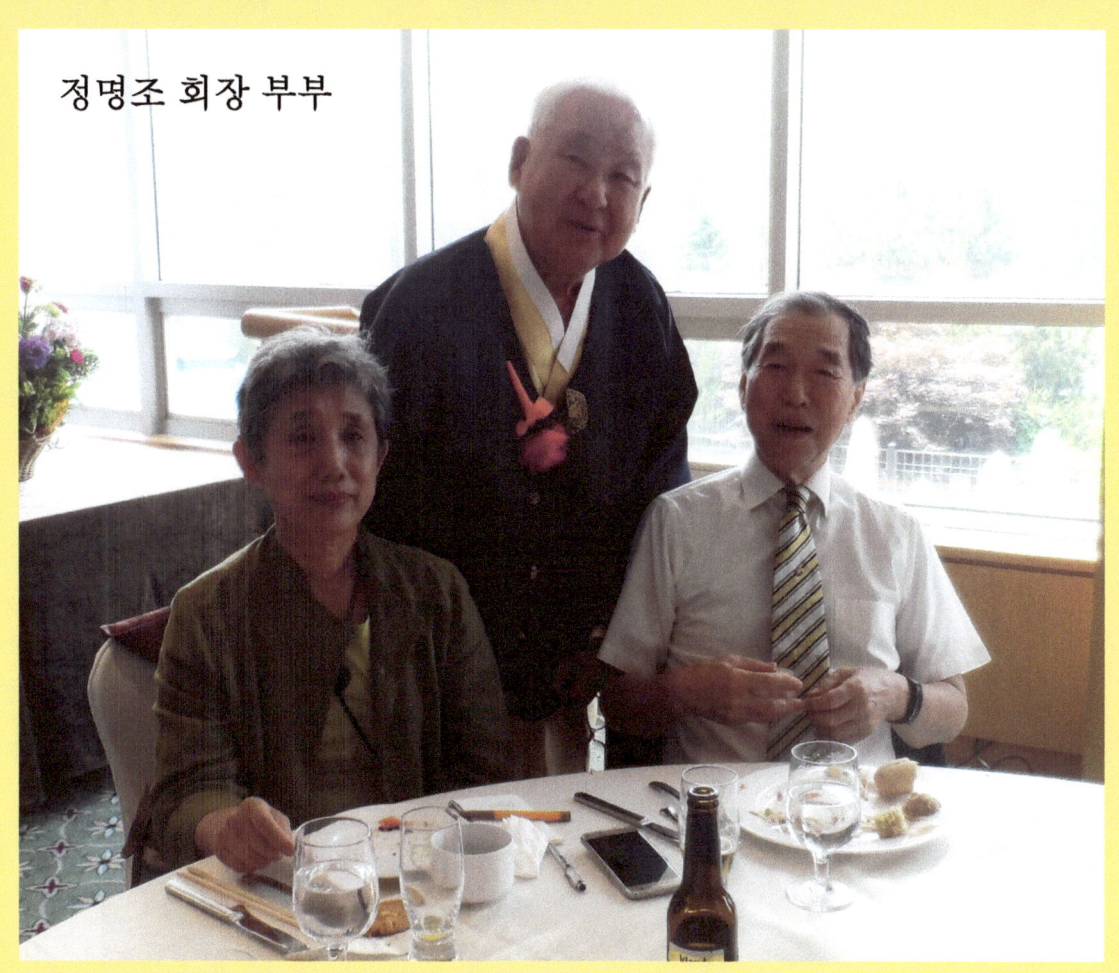

미주리 언론 마피아

사회자 장철호 박사

장원호와 5형제

仁同 張氏 太士公 後孫 35代 들

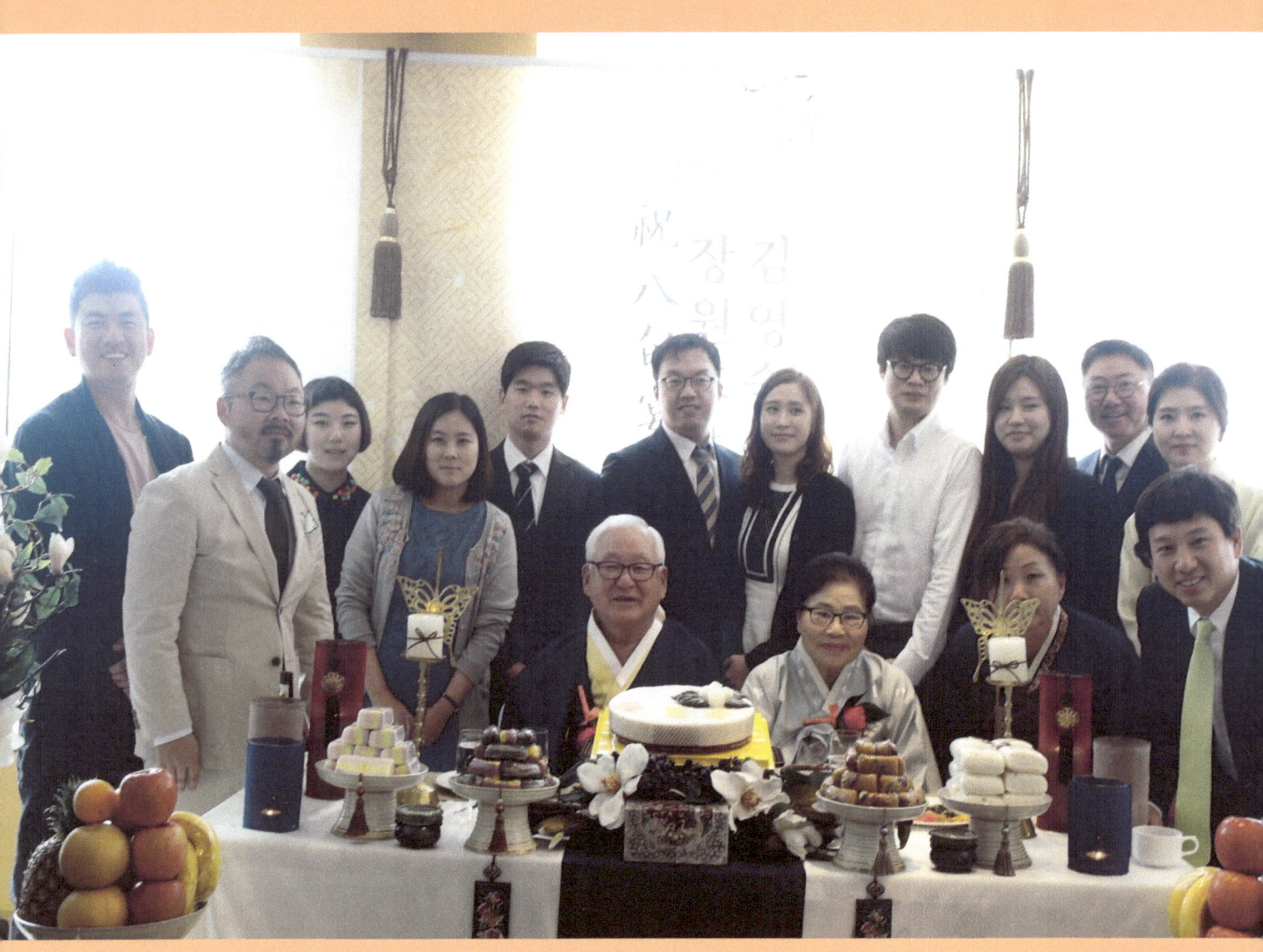

마카오 (MACAU)

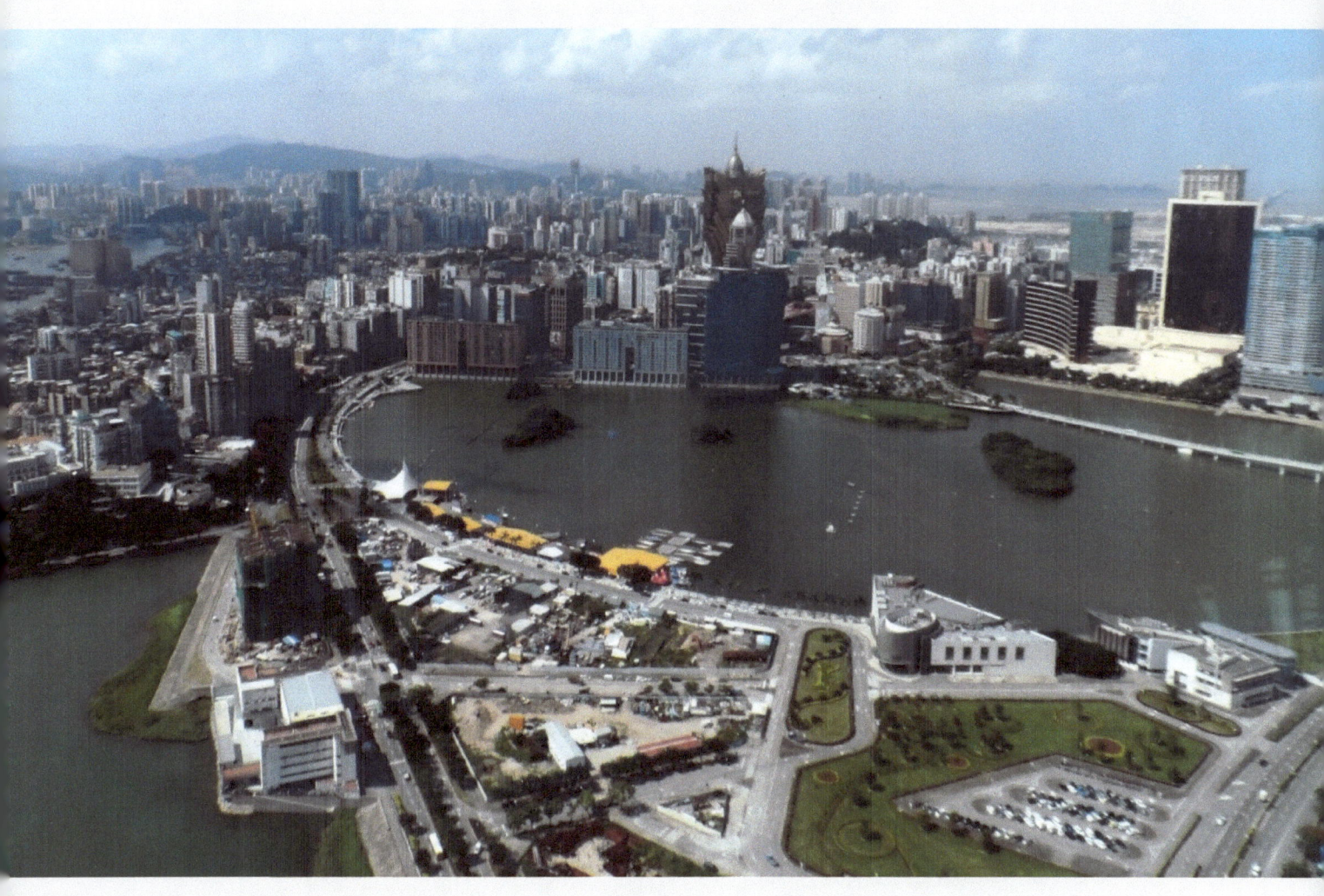

傘壽宴 선물로 6월 1일 부터 7일 까지 마카오를 갔다

마카오는 Portugal 의 식민지에서 1999년에 중국으로 돌아온 어느 나라보다 부자 지역이라고 한다. 인구가 얼마 안되는 지역에 값이 비싼 빌딩이 많은 모양이다. 서양에서는 아직도 Macao 라고 하나 중국의 공식명은 Macau 라고 한다. 마카오에 있는 金砂城 (Cotai Central)에 있는 Sheraton Hotel 에 머물면서 세상이 이렇게 변했다고 감탄했다. 그리고 계속하여 부산, 강원도 평창, 경상북도 울진과 서울 근교 Lakeside Golf Club 에서 즐거운 행사를 마련했다.

정다운 부산 친구들 (6월 10-11일)

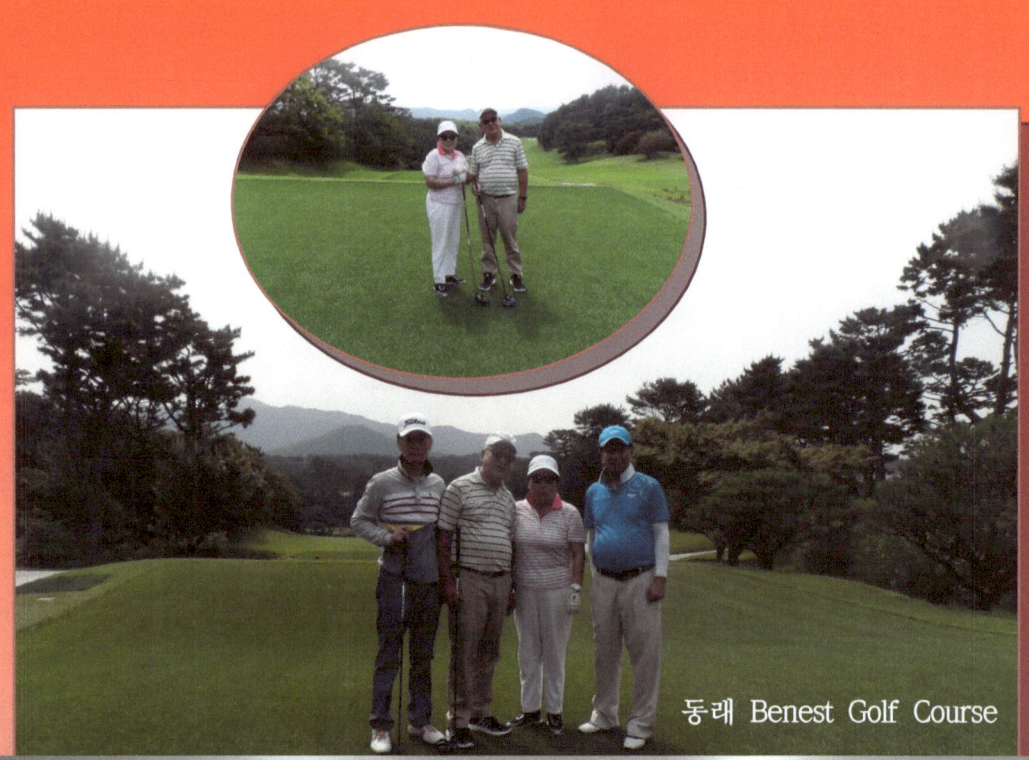

동래 Benest Golf Course

부산 경성대학교 정태철 교수가 창설한
CivicNews.com 방문

깊은 산속 Oak Valley 에서 골프

임해창 과 장영자

(2016년 6월 16일)

성류굴, 불령사, 덕구온천 (6월 17-19일)

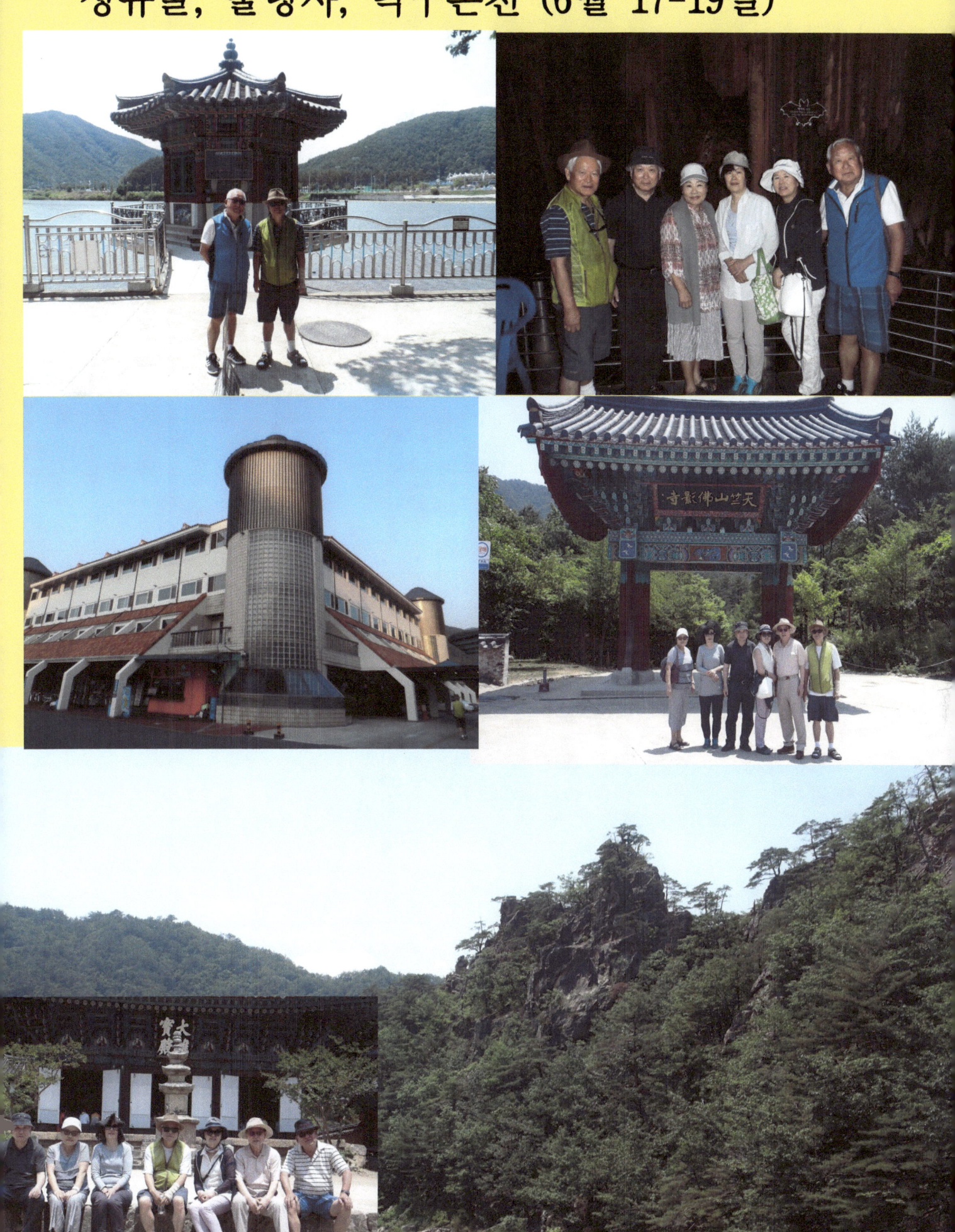

Lakeside Golf Club (6월 21일)

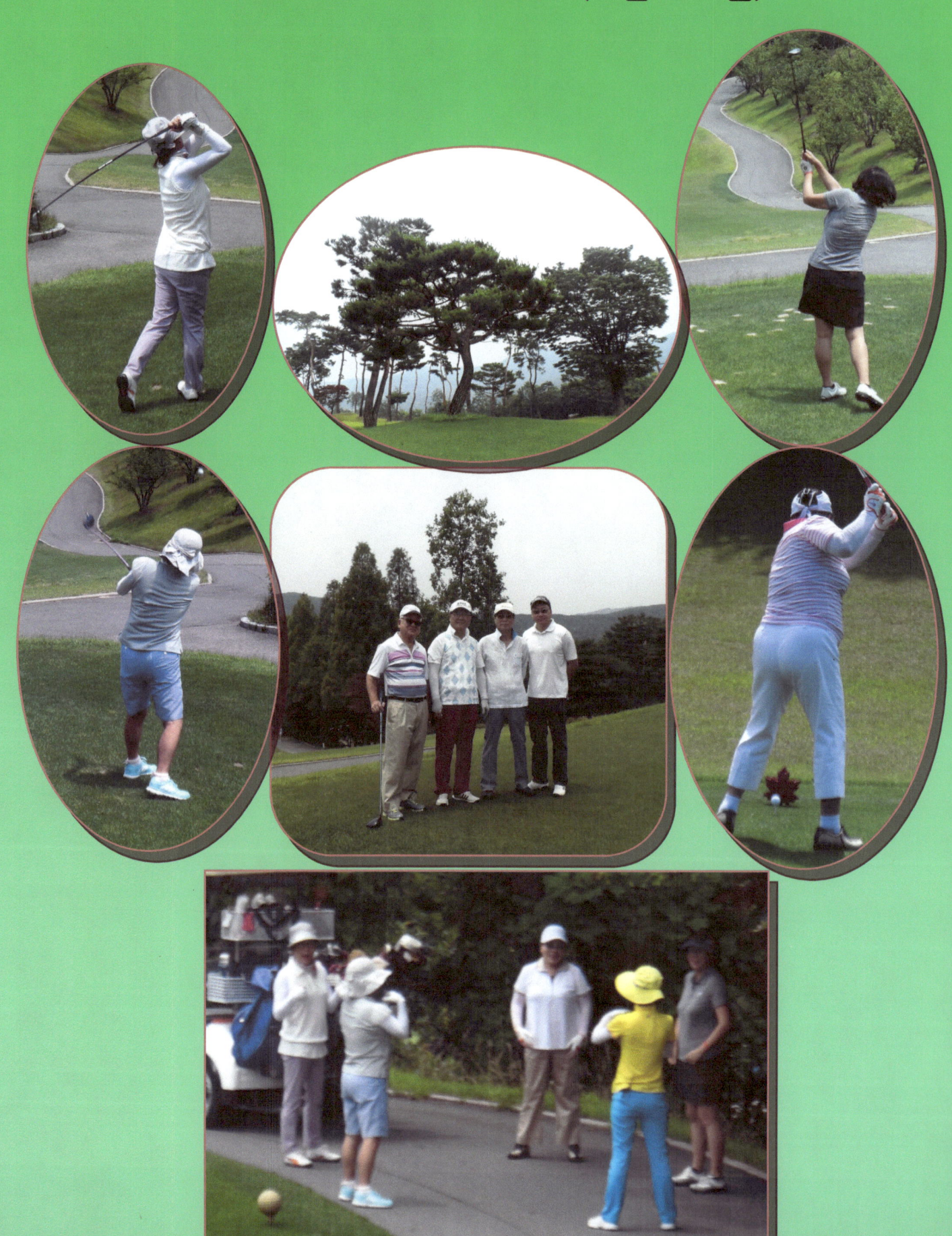

지나고 보니

나의 남은 생애의 목표는 무엇인가?

나는 이제 내가 사는 남은 인생에 초점을 잡았습니다. 좀 늦기는 했지만 가족과 친구를 챙기는 것이 나의 남은 생애의 목표입니다.

중세기 역사를 배경으로 Carnegie Mellon 대학의 한 학생의 뮤지컬 작품으로 시작하여 뉴욕 브로드웨이에서 35회 이상 장기 공연을 하면서 Tony Award를 받고 지금은 지방 순회 공연을 하고 있는 Pippin이 보여준 깨달음을 감명깊게 보면서 앞으로 내가 할 목표를 확인 한 것입니다.

피핀은 진정한 인생의 의미를 찾아가는 여정을 보여줍니다. 왕자의 신분으로 태어난 피핀은 삶에서 위대하고 특별한 무언가를 성취하고 싶어 합니다. 그래서 전쟁에 나가 전쟁 영웅이 되기도 하고, 가난하고 굶주린 자들을 위해 혁명을 일으켜 왕위에 오르기도 합니다.

하지만 종국에는 이 모든 것이 다 허망하다는 것을 느끼고, 자신이 진정 원했던 것은 항상 곁을 지켜주었던 여자 친구 Catherine과 함께 소소한 시간을 보내는 것임을 깨닫습니다. 오랫동안 애타게 찾아 헤매던 것이 막상 찾고 보니 다름 아닌 항상 자기 옆에 존재했던 것이었습니다.

피핀의 생애가 보여 주는 것은 많은 선각저들의 깨달음과 다르지 않습니다. 처음엔 깨달음이 뭔가 특별한 경험이나 대단한 능력을 가지게 되는 것이라고 착각 하지만, 그 깨달음은 뭔가 없었던 것을 새로 얻는 것이 아니라 우리 재발견하는 것입니다.

그래서 깨닫는 순간, 많은 성인들은 눈앞에 항상 두고도 못 봤다니 하며 껄껄 웃는 것입니다. 많은 사람들에게 행복이란 현재 삶과는 다른 뭔가 새롭고 특별한 것을 성취하는 것으로 여기는 수가 많습니다. 그래서 지금이 늘 불만족스럽고, 더 좋은 것, 더 새로운 것, 더 나아 보이는 것을 찾고 싶어서 마음이 바쁩니다. 그런데 우리가 사랑하는 가족과 함께 여행 을 해보면 알겠지만 정말로 소중한 것은 그리 멀리 있지 않습니다.

미국 대학 은퇴 후, 나는 수원에 있는 아주대학교 석좌 교수로 3년간 있다가 2003년에 다시 은퇴했고, 지금은 남가주 라구나 우즈 빌리지에 살고있습니다. 그후 나는 한인회 회장(2005-2006)과 빌리지 남성 골프회 재무이사 (2005-2006)를 거쳐서, 이 지역 은퇴인 6,102 가구를 관장 하는 이사회의 이사(2011-2014)로 당선되어, 수석 부회장, 지역사회 재개발 위원장과 조경관리위원장을 역임 했습니다.

세월이 너무 빨리 갑니다. 29세에 달랑 50 달러를 들고 시작한 미국 생활이 이제 50년을 넘겨, 내 나이는 79 세가 되었습니다. 하기야 이번 유엔 발표에 의하면, 내 나이가 장년(75세-85세)층 중간에 와 있으니, 아직 노인 행세를 할 나이는 아닙니다. 아무튼 유엔 기준에 따르면, 나는 아직 젊지만, 나의 지난 인생은 지금 생각해 보면 아름다운 여행처럼 보입니다. 지나고 보니, 무척 괴롭고 어려웠던 시절들이 지금은 모두 아름답게만 보입니다..

그리고 내가 살아 온 인생은 운칠노삼인 모양입니다. 노력이 삼이고 운이 칠입니다. 지나고 보니 나는 지금 까지 노력도 많이 했지만 운이 좋은 인생을 살았습니다. 단돈 50 달러를 가지고 이국에 와서 좋은 교육, 자랑스런 커리어, 잘 나가는 자식들, 많은 친구들, 그리고 내 분수에 맞는 은퇴 생활, 이 모든 일을 누리고 있으니, 이는 운이 없이는 상상도 못 할 일들입니다.

이제는 은퇴인으로서 인생에 관하여 정리할 나이가 된 듯합니다. 프랑스의 야심적인 빅톨 위고에 의하면, 人生 에는 세 가지 싸움이 있다고 했습니다. 첫째는 自然과 人間과의 싸움이고, 둘째는 人間과 人間끼리의 싸움이며, 끝으로는 自己와 自己와의 싸움이 그것들입니다. 이들 인생의 세 가지 싸움중 나에게는 자연이나 다른 사람들과 투쟁한 일은 별로 없었던 듯합니다. 그러나 사람은 자신 의 능력의 20%도 활용 하지 못한다고 질책한 Q 방 법론의 창시자인 석학 William Stephenson 선생의 가르 침을 마음 속에 새겨 놓고 자신의 노력을 더 하려는 나 자신의 외침이 내 인생을 이끌어 왔습니다.

Stephenson 박사는 1930년대에 영국에서 명성을 올린 물리학자 겸 심리 학자로서 2차 대전이 끝나고 미국으로 와서 미주리 언론대학에서 은퇴 하셨습니다. 이 세계적인 석학은 위고와는 반대로, 자연, 다른 사람, 그리고 본인을 사랑하라는 본인의 신념을 가르치고 실천한 대가이십니다.

내가 조교수 시절인 1972년에 이미 70이 넘으신 이 대가 의 뜻을 내가 은퇴를 하고 팔순이 되니 좀 더 잘 이해 할 만 합니다. 사실 나는 나에게 너무도 가혹한 요구를 했는 지도 모릅니다. 그리고 나의 사랑하는 가족, 절친한 친구, 후학 제자들과 다른 모든 사람들을 제대로 사랑할 줄도 모르고 살아왔는지도 모릅니다. 더욱이 아름다운 자연을 제대로 볼 여유가 없었는지도 모릅니다. 그래서 나는 지금 부터라도 석학 Stephenson의 가르침을 실천해 보려고 합니다.

나는 이제 은퇴인으로서 건강관리를 잘 해보려고 합니다. 그리고 우선 가족 들을 더욱 사랑하고 챙기려고 합니다. 자고 일어나면 챙기는 나의 53년 반려에게 감사하고, 가끔 전화 해주는 아이들 셋과 손자녀 다섯이 모두 보람 있는 일을 하고 있으니 더욱 고맙습니다.

그러고 보면 나는 참 행복한 은퇴인입니다.

"오십달러 미국 유학" Amazon.com (ISBN #-13: 978-1522850557, 2016: Pages 257-260 에서

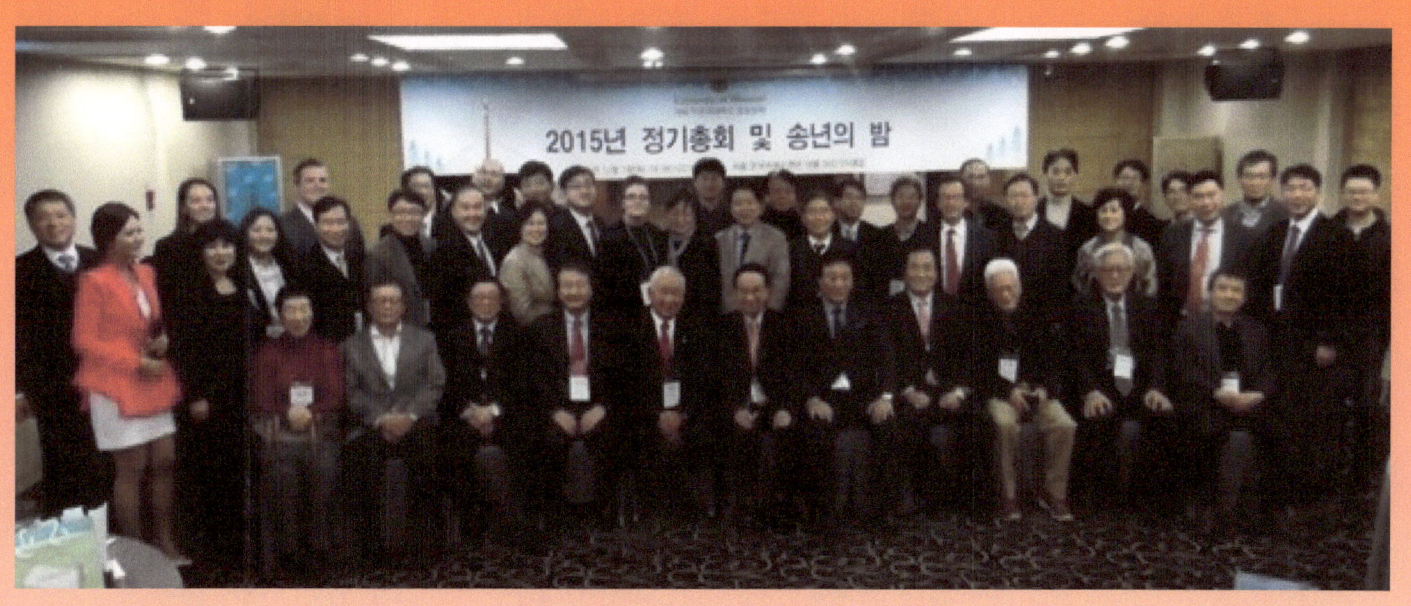

www.ingramcontent.com/pod-product-compliance
Lightning Source LLC
Chambersburg PA
CBHW050416180526
45159CB00005B/2302